越玩越聰明的

數學遊戲 11

吳長順 著

三民書局

國家圖書館出版品預行編目資料

越玩越聰明的數學遊戲 11 / 吳長順著.－－初版一刷.－－臺北
市：三民，2019
　　　　面；　公分

　　ISBN 978－957－14－6704－7　(平裝)
　　1. 數學遊戲

997.6　　　　　　　　　　　　　　　　108013956

© 越玩越聰明的數學遊戲 11

著 作 人	吳長順
責任編輯	戎品儒
美術設計	黃顯喬
發 行 人	劉振強
發 行 所	三民書局股份有限公司
	地址　臺北市復興北路386號
	電話　(02)25006600
	郵撥帳號　0009998-5
門 市 部	(復北店)臺北市復興北路386號
	(重南店)臺北市重慶南路一段61號
出版日期	初版一刷　2019年10月
編　　號	S 317410

行政院新聞局登記證局版臺業字第○二○○號

有著作權・不准侵害

ISBN　978－957－14－6704－7　　(平裝)

http://www.sanmin.com.tw　三民網路書店

※本書如有缺頁、破損或裝訂錯誤，請寄回本公司更換。

原中文簡體字版《越玩越聰明的數學遊戲4－數學天才》(吳長順 著)
由科學出版社於2015年出版，本中文繁體字版經科學出版社
授權獨家在臺灣地區出版、發行、銷售

前 言

PREFACE

有人說：「人才是培養出來的，天才是與生俱來的。」我們可能練不成最強的大腦，或許我們很難成為數學天才，但是，那些數學天才不一定能夠解答的題目，在這本書中我們能夠找到答案！

我們知道，數學概念約有兩千多個，要完全掌握好像不太可能，然而一點一滴的數學樂趣與數學思維，卻足以構成這龐大的數學概念家族。沉浸在曼妙的數字海洋，品味著整齊劃一、獨特出奇、活潑調皮、嚴謹無比的數字特性，一定會讓你領略到成為數學天才的意境。

數學天才的思維品質是需要學習的，數學天才的能力更是可以鍛鍊的。本書提供了成為數學天才的訓練方法和技巧，看過之後你一定會很有收穫，讓你思路大開，並且能夠在數學面前大大方方地直起腰桿。

當你捧讀本書的時候，一定會被書中的數字和字母、圖形拼湊、視覺推理、智商測試、規律填數、觀察力、想像測試等表達獨

特、構思巧妙的趣題所吸引。這些精心挑選的題目，能產生新穎有趣之感，且伴隨解題而來的種種困惑也會讓你欲罷不能，你可能會感嘆，這世上居然有這麼生動的數學題。

有人說數字是上天派來的天使，那我們品味的數學樂趣不正是天使送來的棉花糖和巧克力嗎？數學其實不枯燥，數學有樂趣。數學是天使，她為我們灑下片片飽含樂趣和靈性的益智花瓣，讓我們在撿拾樂趣的同時，也收獲了自信，因為我們知道，信心是靠成功累積而來！

吳長順

2015 年 2 月

目 次
CONTENTS

一、飛去來器

1 飛去來器之 1 ★☆☆

請在空格內填入 5～12 這些數，使圖中每橫行、豎列相連的 4 個格內的數之和都得 22。

試試看，你能完成嗎？

1▶ 飛去來器之 1 答案

	11		
1	7	**2**	12
	6		8
10	**4**	5	**3**
			9

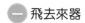
2 飛去來器之 2　　　　　　　　★☆☆

請在空格內填入 1～12（1、2、4、7 已填）這些數，使
圖中每橫行、豎列相連的 4 個格內的數之和都得 23。
試試看，你能完成嗎？

2 飛去來器之 2 答案

	10			
1	8	**2**	12	
	5		6	
9	**7**	3	**4**	
			11	

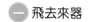

3 飛去來器之 3 ★☆☆

請在空格內填入 1～12（2、3、6、7 已填）這些數，使
圖中每橫行、豎列相連的 4 個格內的數之和都得 24。
試試看，你能完成嗎？

3▶ 飛去來器之 3 （答案）

	12			
	2	8	**3**	11
	4		5	
10	**6**	1	**7**	
			9	

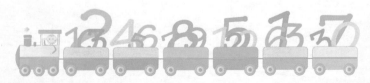

4 飛去來器之 4　　　　　　★☆☆

請在空格內填入 1～12（3、4、5、10 已填）這些數，使
圖中每橫行、豎列相連的 4 個格內的數之和都得 25。

試試看，你能完成嗎？

4 飛去來器之4 答案

		11		
	3	6	**4**	12
	1		7	
8	**10**	2	**5**	
			9	

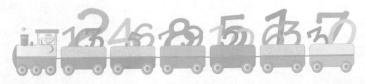

8

5 ▶ 飛去來器之 ㄅ ★☆☆

請在空格內填入 1～12（2、5、8、11 已填）這些數，使
圖中每橫行、豎列相連的 4 個格內的數之和都得 26。
試試看，你能完成嗎？

5 飛去來器之ㄅ 答案

	12			
2	7	**8**	9	
	1		3	
6	**11**	4	**5**	
			10	

6 飛去來器之 6　　　　　　　★☆☆

請在空格內填入 1～12（5、7、8、10 已填）這些數，使圖中每橫行、豎列相連的 4 個格內的數之和都得 27。

試試看，你能完成嗎？

6 ▶ 飛去來器之 6 答案

	9			
5	2	**8**	12	
	3		1	
6	**10**	4	**7**	
			11	

7 飛去來器之ㄱ ★☆☆

請在空格內填入 1～12（5、6、11、12 已填）這些數，
使圖中每橫行、豎列相連的 4 個格內的數之和都得 28。
試試看，你能完成嗎？

7▶ 飛去來器之ㄅ 答案

	8			
5	7	**6**	10	
	3		2	
4	**12**	1	**11**	
			9	

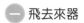

8 飛去來器之8　　　　　　　　　　　★☆☆

請在空格內填入 1～12（6、9、11、12 已填）這些數，

使圖中每橫行、豎列相連的 4 個格內的數之和都得 29。

試試看，你能完成嗎？

8 飛去來器之 8 答案

```
        ┌─────┐
        │  8  │
    ┌───┼─────┼─────┬─────┐
    │  6  │  4  │  9  │ 10  │
    ├─────┼─────┼─────┼─────┘
    │  3  │     │  2  │
┌───┼─────┼─────┼─────┤
│ 5 │ 12  │  1  │ 11  │
└───┴─────┴─────┼─────┤
                │  7  │
                └─────┘
```

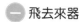

9 ▶ 飛去來器之 9　　　　　　　　★☆☆

請在空格內填入 1～8 這些數，使圖中每橫行、豎列相連的 4 個格內的數之和都得 30。

試試看，你能完成嗎？

9▶ 飛去來器之 9 答案

	7			
9	3	**10**	8	
	2		4	
6	**12**	1	**11**	
			5	

10 ▶ 一題四解 I　　　　　　　　★☆☆

請將 1 和 3、4、5、6 分別填入下面圖中空格內，使每個大正方形上（共 3 個）的數之和都得 14。

你來試一試，能完成嗎？

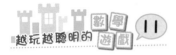

10 一題四解 1 答案

11► 一題四解2 ★☆☆

請將 1、2 和 4、5、6 分別填入下面圖中空格內,使每個大正方形上(共 3 個)的數之和都得 14。

你來試一試,能完成嗎?

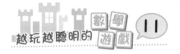

11 ▶ 一題四解 2 答案

12 田填數

★☆☆

這是一個用數排列出的一個「田」字形。

其實，它們是用自然數 1～35 組成的 5×7 數陣，

每橫行的和為 126，每豎列的和為 90。

試試看，你能完成嗎？

1	10	33	5	25	18	34
3			15			17
21	26	23	20	8	9	19
30			22			13
35	16	24	28	14	2	7

90

?

? 126

12 田填數 答案

1	10	33	5	25	18	34
3	27	4	15	31	29	17
21	26	23	20	8	9	19
30	11	6	22	12	32	13
35	16	24	28	14	2	7

13 巧妙填數 ★☆☆

請將 3、4、5、6、7、8、9 填入空格內，使每橫向、豎列及對角線上三個數之和都得 18。

你有巧妙的填法嗎？

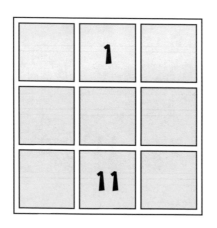

13 巧妙填數 答案

從左下角開始,橫向、向上依蛇形填入 3、4、5、6、7、
8、9,就是答案。

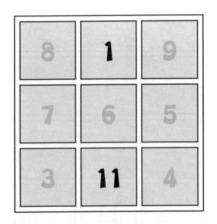

14▶ 三圓隔數 ★★☆

下面的 7 個數字排列成一個三角形狀。請你在上面畫出 3 個相等大小的圓環，將這 7 個數隔開，並且每個圓環內的數之和都相等。

試試看，你能畫出來嗎？

提示：每個圓環內的數之和都得 15。

1

4　　5　　3

6　　　2　　　7

14▶ 三圓隔數 答案

15 快樂成串之 1 ★☆☆

請將 4～9 分別填入圓圈內，使每條線上的 4 個數之和都得 17。

你知道怎麼填嗎？

15 快樂成串之 I 答案

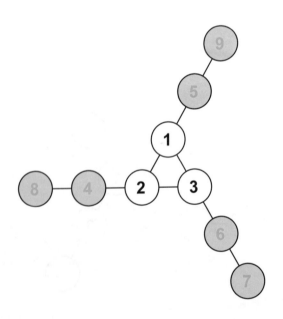

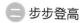

16 快樂成串之 2 ★☆☆

請將 1～9（1、4、7 已填）分別填入圓圈內，使每條線
上的 4 個數之和都得 19。

你知道怎麼填嗎？

16 快樂成串之 2 答案

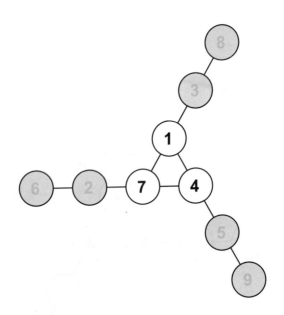

17 **快樂成串之 3**　　　　　　　　★ ☆ ☆

請將 1～9（2、5、8 已填）分別填入圓圈內，使每條線
上的 4 個數之和都得 20。

你知道怎麼填嗎？

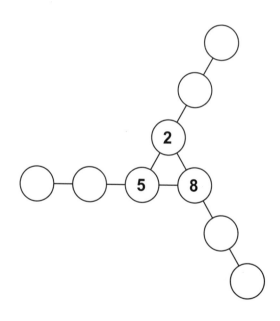

17 快樂成串之 3 答案

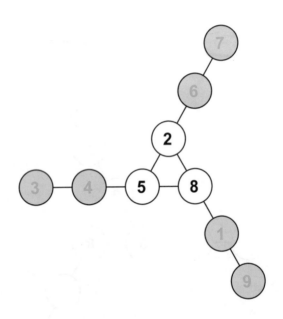

18 快樂成串之 4 ★☆☆

請將 1～9（3、6、9 已填）分別填入圓圈內，使每條線上的 4 個數之和都得 21。

你知道怎麼填嗎？

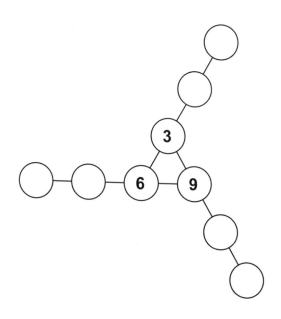

18 快樂成串之 4 答案

19 快樂成串之ㄅ ★☆☆

請將 1～6 分別填入圓圈內,使每條線上的 4 個數之和都得 23。

你知道怎麼填嗎?

19 快樂成串之 ㄅ 答案

20 ▶ 連續填數　　　　　　★☆☆

請在圖中的圓圈內，填入 1、2、3、4、5 這 5 個連續數，
並在方框內填入 9、10、11、12、13 這 5 個連續數，使
每個三角形上的數之和與該三角形中的方框內的數相
等。

你能完成嗎？

20 ▶ 連續填數 答案

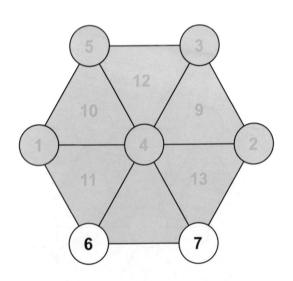

21 ▶ 和為 25　　　　　　　　　★★☆

桌上畫有 3 個大正方形和一條直線，恰好將 10 個塑膠塊隔開了。

已知，塑膠塊下寫著 1、2、3、4、5、6、7、8、9、10 這 10 個數，且知道每個正方形上的數之和恰好為 25。

你知道拿掉塑膠塊後的數字陣是什麼樣子的嗎？

你來填一填，如何？這不會難倒你吧？不服氣的話，就來試一試吧！

21 ▶ 和為 25 答案

22 5〇 之謎 ★★☆

將 6、7、8、9、10、11、12、13 分別填入圖內的空白處，

使每個圓（共 4 個）內的數之和均為 50。

你能完成嗎？

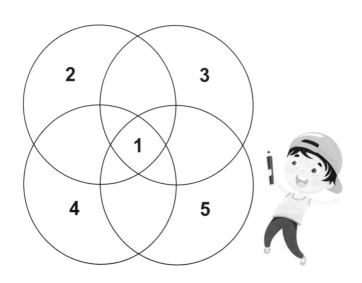

22 50 之謎 答案

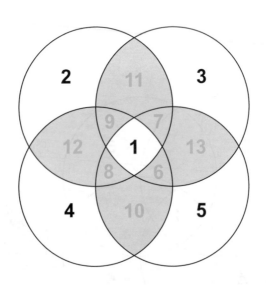

23 **81 之謎** ★★☆

請在每個小圓圈內填入 1、2、3、4、5、6、7、8、9、
10，使每個大圓環上（共 5 個）的 6 個數之和都得 81。
你能完成嗎？

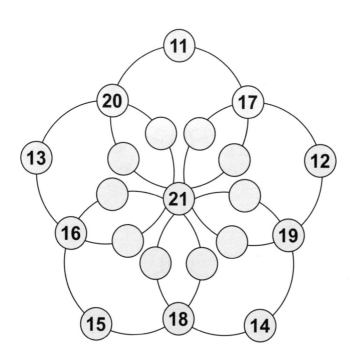

23▶ 81 之謎 答案

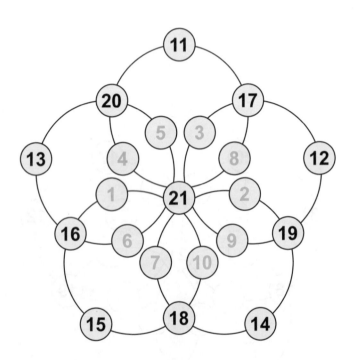

24 畫方隔數　　　　★★☆

如圖所示，大正方形內有 1～13 這 13 個數，擺成了一個風車形。

請你幫忙將圖中的大正方形去掉，給這些數畫上 4 個相同大小的方形，使 4 個正方形將這 13 個數隔開，並且要使每個正方形內的數之和都相等。

如何？這不會難倒你吧？不服氣的話，就來試一試吧！

```
                        10

  13      7

              4      8

          5   1   3

     6        2

              9       11

     12
```

24 畫方隔數 答案

三、趣味補數

25▶ 雙環趣謎　　　　　★☆☆

兩個圓環被分成 10 個「扇形」。

請在字母處分別填入 10 個連續自然數，使內環上的 5 個數具有樣的規律：相鄰的和等於外環對應的「扇形」上的數。也就是使 f、g 的和為 a，g、h 的和為 b，h、i 的和為 c，i、j 的和為 d，j、f 的和為 e。

如果告訴你 d 是 11，i 是 4，你能很快算出另外 8 個數是多少嗎？你來試試看。

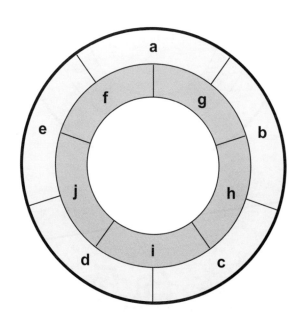

25▶ 雙環趣謎 答案

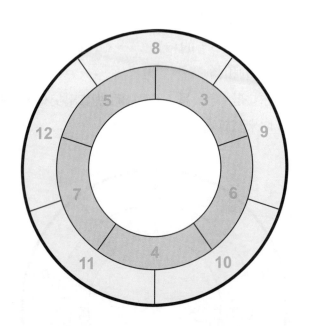

26 巧妙去數　　　　　　　　　　★☆☆

請在圖中的數陣中，找出 7 個多餘的數去掉，使餘下的
數形成這樣一個規律：每橫行、豎行上的數之和都相等。
你知道該去掉哪些數嗎？

4	4	2	3	8
4	7	7	3	1
5	5	7	8	1
5	2	9	1	6
9	2	6	6	3

26 巧妙去數 答案

4	4	2	3	8
4	7	7	3	1
5	5	7	8	1
5	2	9	1	6
9	2	6	6	3

27 與眾不同　　　★☆☆

下面 A、B、C、D 四個圖案中，都是由三個圓圈和數字
1、2、3、4、5、6 組成的。

你能找出哪個不同嗎？

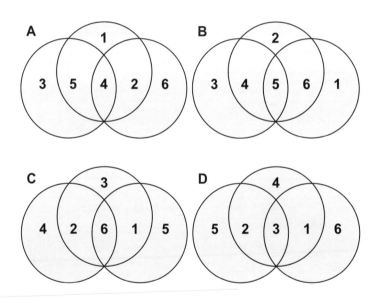

27 與眾不同 答案

A：3＋5＋4＝12；1＋5＋4＋2＝12；4＋2＋6＝12

B：3＋4＋5＝12；2＋4＋5＋1＝12；5＋1＋6＝12

C：4＋2＋6＝12；3＋2＋6＋1＝12；6＋1＋5＝12

D：5＋2＋3＝10；4＋2＋3＋1＝10；3＋1＋6＝10

D 與眾不同。因為 A、B、C 這 3 個圖中，每個圓環內的數之和都得 12，而 D 的每個圓環內的數之和都得 10。

28 趣填編號　　　★★☆

這裡有 15 個海綿球,用 3 根鐵絲穿了起來。知道這 15
個球上有 1～15 不同的編號。只知道每條鐵絲上球的編
號之和都相等。你能將空格內的編號填出來嗎?你知道
每條鐵絲上 6 個編號的和是多少嗎?

請來試一試!

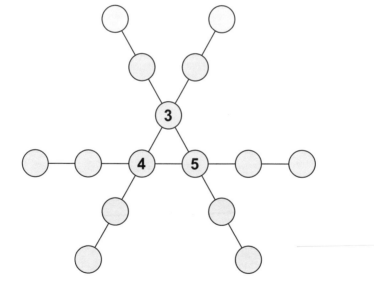

28▶ 趣填編號 答案

算出 $1＋2＋3＋\cdots\cdots＋15＝120$，120 加上給出的 3 個數
3、4、5（它們重複一次使用）得 132，$132÷3＝44$，
故每條直線上的 6 個數之和均為 44。

答案是：

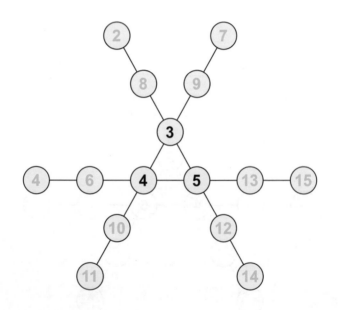

29▶ 三環填數　　　★★☆

請把 4、5、6、7、8、9 分別填入圖中的小圓圈內，使每個大圓環（共 3 個）上的 5 個數之和都得 22。

試試看，你能完成嗎？

29▶ 三環填數 答案

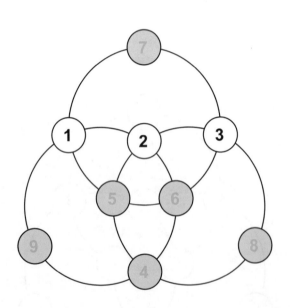

30 **巧湊 100 之 1** ★★☆

請把 1～24（部分數已填）分別填入空格內，使每個
「100」周圍 8 個數之和，均為 100。

你來試一試，能辦到嗎？

11	14	12	22
9	**100**	**100**	3
16			13
10	**100**	**100**	21
15			4
24	1	2	23

30 ▶ 巧湊 100 之 1 答案

11	14		12	22
9	**100**	19	**100**	3
16		18		13
	5	8	7	6
10	**100**	20	**100**	21
15		17		4
24	1		2	23

 巧湊 100 之 2　　　★★★

請將表內所有的空格都填上一個合適的數，使橫、豎和兩條對角線上的 6 個數之和，恰好為 100。如果有朋友和你比個賽的話，會更有趣，看看誰能最先填出來。

試試看，你能辦到嗎？

28	4		31		
27		21		6	
	38		16		11
9		33		16	
	19		16		35
		35		1	9

31 巧湊 100 之 2 答案

28	4	2	31	33	2
27	18	21	14	6	14
7	38	8	16	20	11
9	0	33	13	16	29
5	19	1	16	24	35
24	21	35	10	1	9

32 七環填數 ★★★

請把 1～14 分別填入圖中的小圓圈內，使每個大圓環（共 7 個）上的 3 個數之和分別為 21～27 這 7 個不同的數。你能根據給出的數，將空格內的數填出來嗎？

提示：21 上面的數為 8。

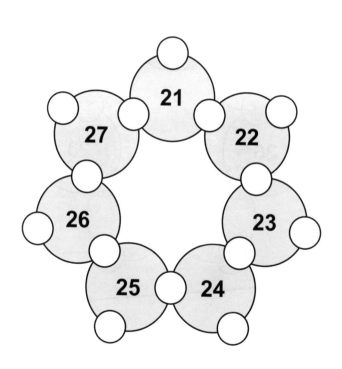

32▶ 七環填數 答案

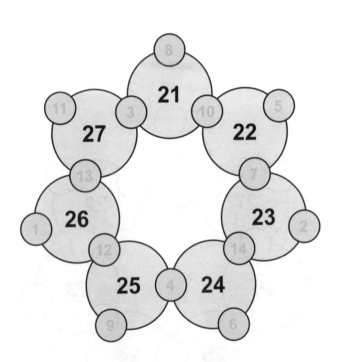

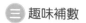

33▸ 四個圓圈 ★★★

請在小空圓圈內填入 1、2、3、4、5、6、7、8，使圖中的 4 個大圓圈上的數之和都得 19。

你能很快填出來嗎？試一試。

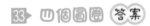

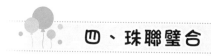

四、珠聯璧合

34 珠聯璧合　　★☆☆

圖 A 和圖 B 是一對非常要好的「伙伴」。

請在圖 A 的空格內填入 4、5、6，在圖 B 的空格內填入 1、2、3，使它們具有下面的規律：圖 A 的每個圓環上的三個數之和與圖 B 三條直線上的數之和相等；圖 A 的每條直線上的三個數之和與圖 B 三個圓環上的數之和相等。

你能完成嗎？

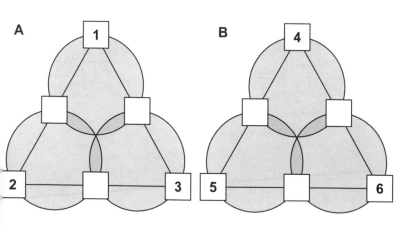

34 珠聯璧合 答案

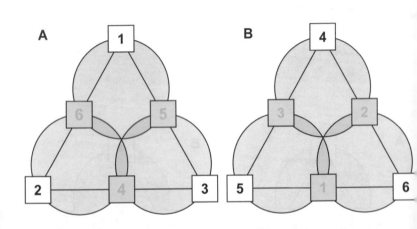

A

1

6 5

2 4 3

B

4

3 2

5 1 6

35▶ 八數歸位　　　★☆☆

請在空格內填入適當的數，使每橫行、豎列、對角線及
每個圓環上的 4 個數之和都得 18。

你有巧妙的填法嗎？

35 八數歸位 答案

先從缺少一個數的行填起，然後再看看有哪個圓環上是缺少一個數的……找準了突破口，答案就非常簡單了。

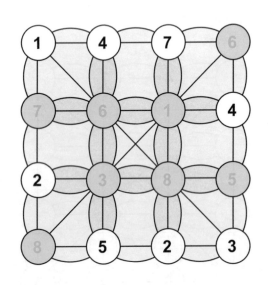

36▶ 環環相扣　　　　　★☆☆

請在空格內填入 11～16 各數，使每個圓環上的數之和都相等。

你有巧妙的填法嗎？

36 環環相扣 答案

由上方中間給出的圓環上的 5 個數，可以推斷填成後每個圓環上的數之和為 $8 + 9 + 10 + 6 + 7 = 40$。再算出缺數的圓環上，還缺多少才能達到 40。左上角的圓環還缺少 $40 - 2 - 9 = 29$，而所要填的數中，可以組成和為 29 的有：$13 + 16$，$14 + 15$ 兩種；右上角的圓環還缺少 $40 - 3 - 10 = 27$；而所要填的數中，可以組成和為 27 的有：$11 + 16$；$12 + 15$；$13 + 14$ 三種；而下面的兩個圓環上缺少的和為 28，可以組成 28 的有：$13 + 15$，$12 + 16$ 兩種。確定後一一調整。不難找出答案。

37▶ 選卡片　★☆☆

桌上有 10 張數字卡，小慧、小穎、小亮每人從中各取 3
張。3 人分別能用自己所取的 3 張卡列成一個加法等式，
在每個加法等式中沒有同一數字出現。

桌上剩下的是哪張卡片呢？

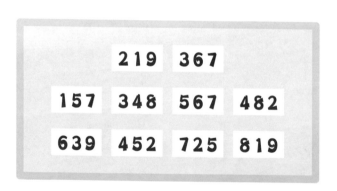

37 選卡片 答案

219 + 348 = 567

157 + 482 = 639

367 + 452 = 819

餘下的一張為 725。

38▶ 田字填數 ★☆☆

在空格裡填入數字 0 和 5、6、7、8、9，讓每個「田」字格（共 4 個）裡的數之和都得 20。

你能很快填出來嗎？

	1	4	
	2	3	

38 田字填數 答案

	1	4	
5	6	9	0
7	2	3	8

39 智移棋子 ★☆☆

想想看，至少移圖中的幾枚棋子，才能讓每條直線上的棋子數相等？

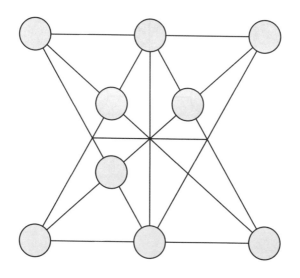

39▶ 智移棋子 （答案）

移動三枚棋子。（如圖）

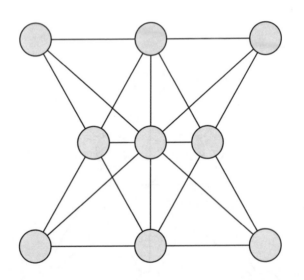

40 五環填數之 I ★☆☆

請在空格內填入 1、2、3、4、5，使每個圓環上 3 個數之和都相等。

試試看，你能完成嗎？

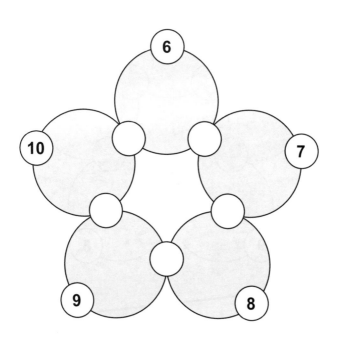

40▶ 五環填數之 1 (答案)

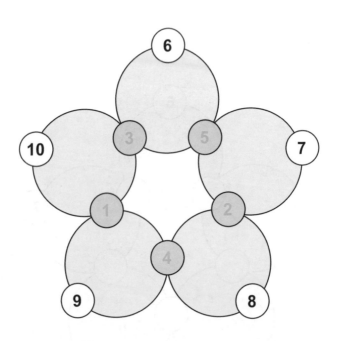

41 ▸ 五環填數之 2 ★☆☆

請在空格內填入 1～10（部分數已填）各數，使每個圓環上 3 個數之和都相等。

試試看，你能完成嗎？

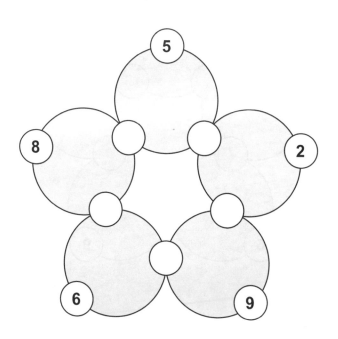

41 五環填數之 2 答案

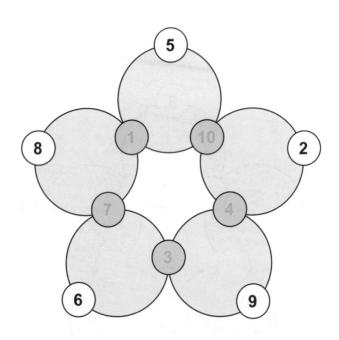

42 五環填數之 3 ★☆☆

請在空格內填入 1、3、5、7、9 各數,使每個圓環上 3 個數之和都相等。

試試看,你能完成嗎?

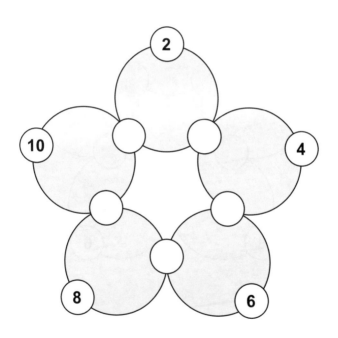

42▶ 五環填數之 3 答案

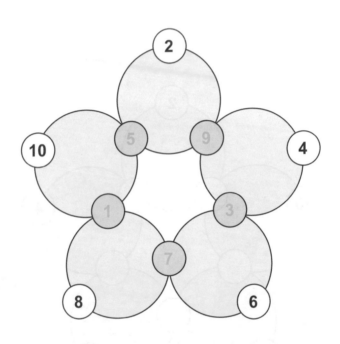

43 五環填數之 4 ★☆☆

請在空格內填入 2、4、6、8、10 各數,使每個圓環上 3 個數之和都相等。

試試看,你能完成嗎?

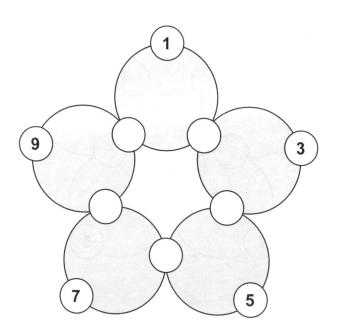

43▶ 五環填數之 4 答案

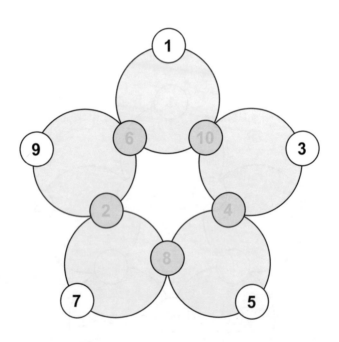

44 五環填數之 5 ★☆☆

請在空格內填入 1～10（部分數已填）各數，使每個圓
環上 3 個數之和都相等。

試試看，你能完成嗎？

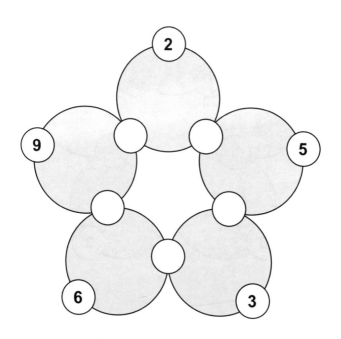

44 ▶ 五環填數之ㄅ 答案

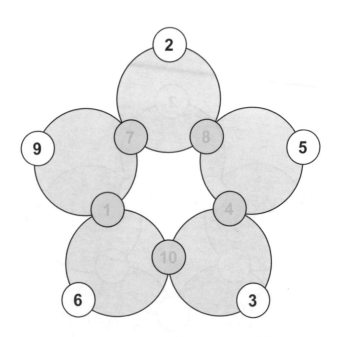

45 五環填數之 6　　★★☆

請在空格內填入 6～10 這些數，使圖中每個圓環上 3 個
數之和都相等。

試試看，你能完成嗎？

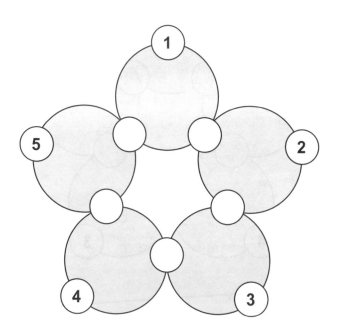

45 五環填數之 6 答案

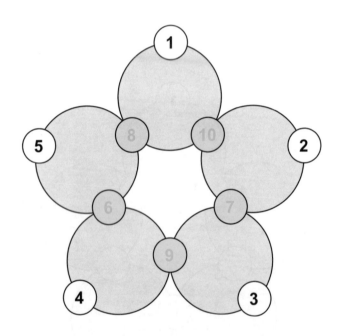

46▶ 填數求和 ★★☆

請在圓圈內填入完全不同的 6 個數字，使每橫行、豎行的 3 個數之和都得 14。

你能填出來嗎？

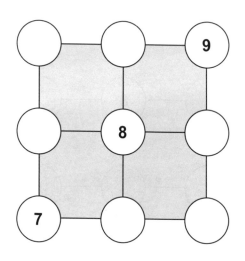

46 填數求和 答案

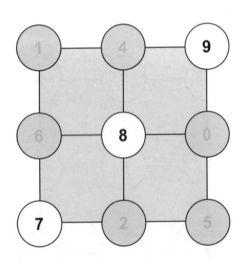

47 對號入座　　　　　　　　　　★★☆

請將連續自然數「4、5、6、7、8、9、10、11、12、13、14、15、16」這13個數（其中8已填好），分別填入圖中的空格內。使相鄰的兩個小格內的數之和，與它們旁邊大格內的數相同。

試試看，你能完成嗎？

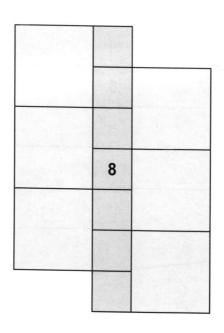

47▶ 對號入座 答案

16	7	
	9	13
12	4	
	8	14
11	6	
	5	15
	10	

48 菱形填數

請將 1～10 這 10 個自然數填入圖中的小菱形內，使三個大菱形上的 6 個數之和均為 28。該怎麼填？如果使和均為 38，你還能完成嗎？

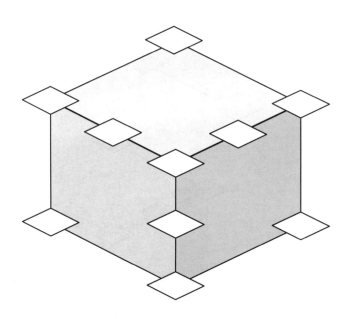

48 菱形填數 答案

28：

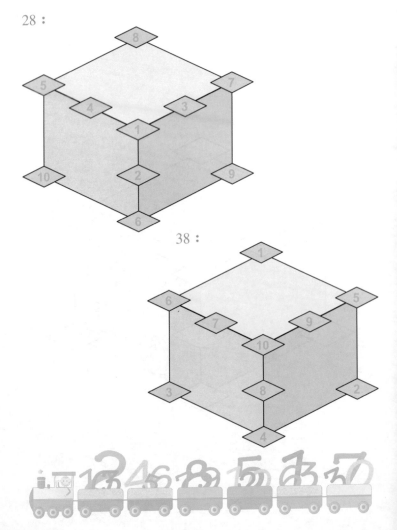

38：

五、智慧方塊

49 稀奇幻方 ★☆☆

請將 1～8 分別填入空格內，使每橫行、豎列、對角線上五個數之和都相等。你能順利填寫出來嗎？

17		9		14
	12	9	11	
9	9	9	9	9
10		9		13
	15	9	16	

49▶ 稀奇幻方 答案

17	2	9	3	14
5	12	9	11	8
9	9	9	9	9
10	7	9	6	13
4	15	9	16	1

上下左右交換也可以，如：

17	1	9	4	14
6	12	9	11	7
9	9	9	9	9
10	8	9	5	13
3	15	9	16	2

50▸ 棱上填數　　　　　　　　★☆☆

張老師制作了一個立方體的模型。他在每條棱上貼了1～12 各一個數，有趣的是，這個立方體每個面上的四個數之和都得 26。

試試看，你能把空掉的數填上嗎？

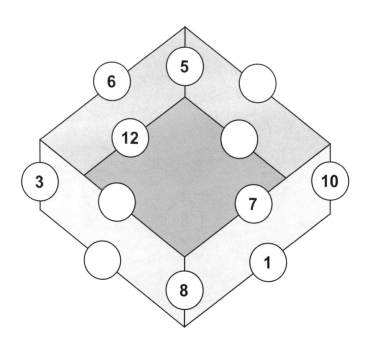

50▶ 棲上填數 答案

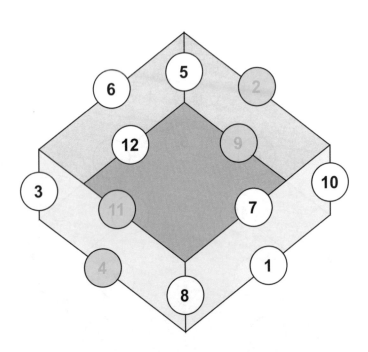

51 都是偶數 ★☆☆

在一個 4×4 的方框內,放著 16 只手鐲。

想想看,最少取走幾只手鐲,才能夠使每橫行、豎列、
對角線上的手鐲數為偶數。

你來試試看。

51 都是偶數 答案

因為現在這 16 只手鐲保證了每行、列、對角線上都是偶數。既然要取出,那一定得是偶數個手鐲。因為取走任何奇數個手鐲,都會造成餘下奇數行和列。以取兩只為例,你取走兩只,它們在同一行的話,會造成兩個奇數列;如果這兩只不在一行的話,它造成的奇數列和行就更多了。顯然,取出兩只是沒辦法滿足要求的。

再來考慮取出 4 只,它的選擇就多了,可以有以下不同的答案。可見要滿足題目的要求,只有取出 4 只手鐲才能符合要求了。

52 填數之 I

★★☆

請在圓圈內填入適當的數,使每個三角形內的數之和都得 17。

試試看,你能完成嗎?

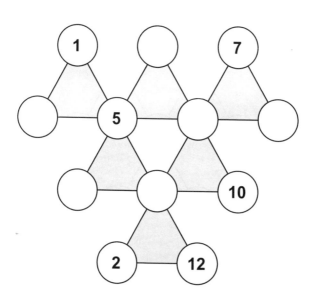

52 填數之 1 答案

從缺少一個數的三角填起。

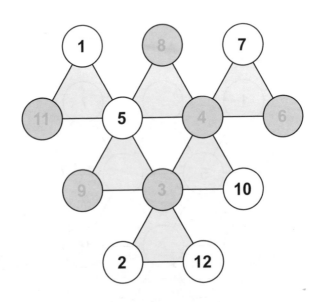

53▶ 填數之 2　　　　　　★☆☆

請在圓圈內填入適當的數，使每條直線上的三個數或兩個數之和都得 18。

試試看，你能完成嗎？

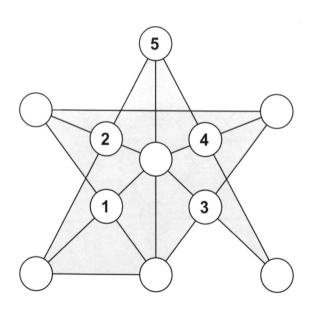

53 填數之 2 (答案)

從缺少一個數的線填起。

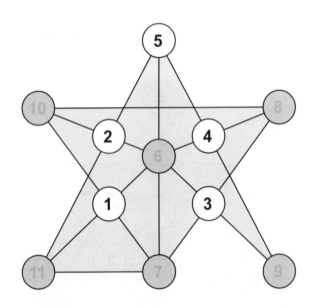

54 **填數之 3** ★☆☆

請在圓圈內填入適當的數,使每條直線上的三個數或四個數之和都得 26。

試試看,你能完成嗎?

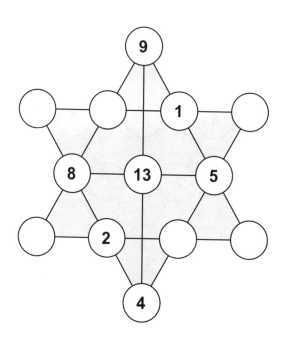

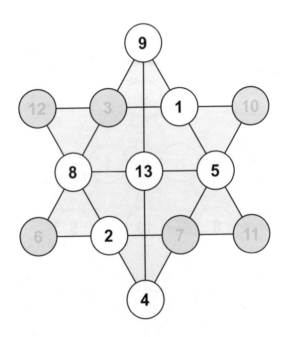

越玩越聰明的數學遊戲 11

54 填數之 3 答案

從缺少一個數的線填起。

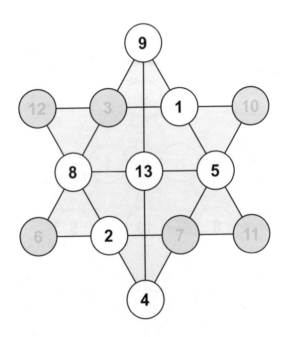

55 輕鬆填數 ★☆☆

填數遊戲是一種非常有趣的數學益智題目，它要靠你的
縝密推理來求得最後的成功。

請在空格內分別填入 1、2、3、4、5、6，使每條線上的
三個數之和都得 12。

試試看，你能完成嗎？

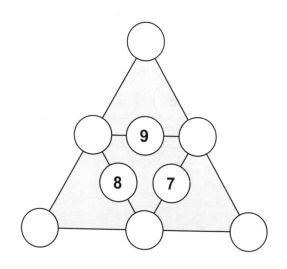

55 輕鬆填數 答案

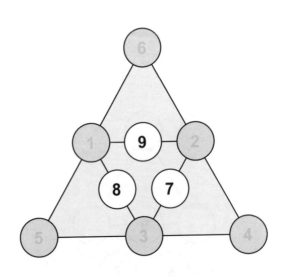

56 四環填數 ★★☆

請在字母 a、b、c、d、e、f 所占的格內,填入 7、8、9、10、11、12 各數,使每個(共 4 個)圓環上的數之和都得 39。

你能完成嗎?

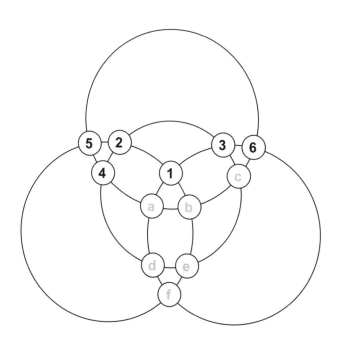

56 四環填數 答案

依題意得 $5 + 4 + a + b + c + 6 = 39$，

$4 + 2 + 3 + c + d + e = 39$，

$5 + 2 + 1 + 6 + b + e + f = 39$，

$6 + 3 + 1 + a + d + f = 39$。

整理可知 $d + e + f = a + b + c + 9$，

所以 a、b、c 為 7～9，d、e、f 為 10～12 再帶入檢查。

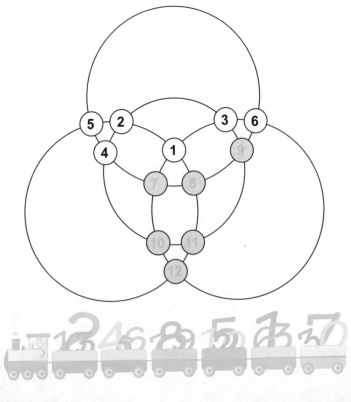

57▶ 六邊形填數　　　★★☆

請在大六邊形內的小三角中填上數字 1、2、3、4、5、6，
使每一個小正六邊形（共 7 個）內都出現這 6 個不同的
數字。

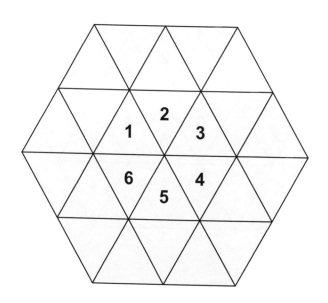

57 六邊形填數 答案

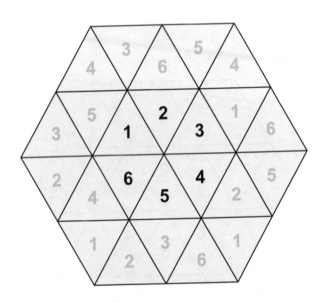

58 三環趣填之 I　★☆☆

請在小圓圈內填入 1～9（部分數已填），使每個圓環上的 4 個數之和等於圓環中標出的數——17。

試試看，你能完成嗎？

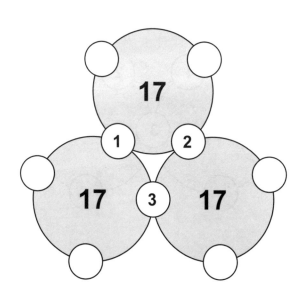

58 三環趣填之 1 答案

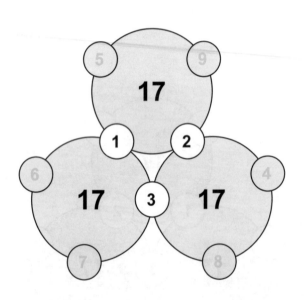

59 三環趣填之 2 ★☆☆

請在小圓圈內填入 1～9（部分數已填），使每個圓環上
的 4 個數之和等於圓環中標出的數——19。

試試看，你能完成嗎？

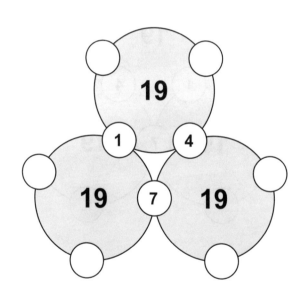

59 三環趣填之 2 答案

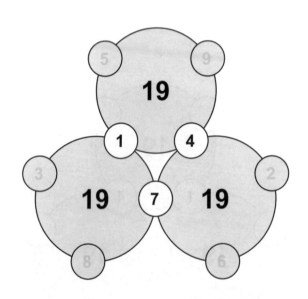

60▶ 三環趣填之 3　　　　　　★☆☆

請在小圓圈內填入 1～9（部分數已填），使每個圓環上的 4 個數之和等於圓環中標出的數——20。

試試看，你能完成嗎？

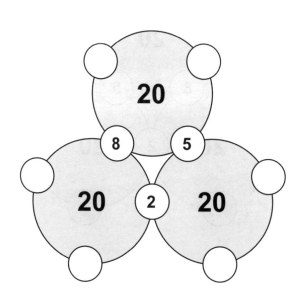

60 三環趣填之 3 答案

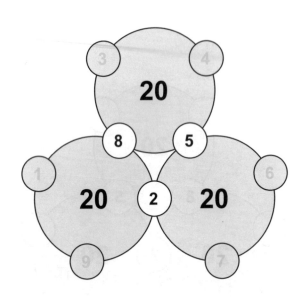

61 三環趣填之 4　　　　　　　★ ☆ ☆

請在小圓圈內填入 1～9（部分數已填），使每個圓環上的 4 個數之和等於圓環中標出的數──21。

試試看，你能完成嗎？

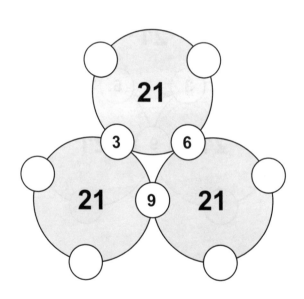

61▶ 三環趣填之4 答案

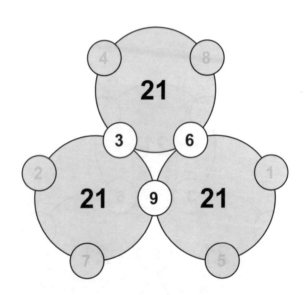

62 三環趣填之 ㄅ ★☆☆

請在小圓圈內填入 1～9（部分數已填），使每個圓環上
的 4 個數之和等於圓環中標出的數──23。

試試看，你能完成嗎？

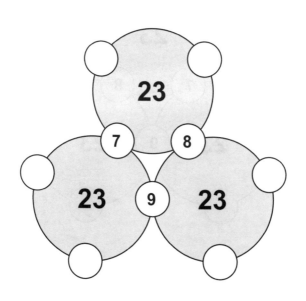

62 三環趣填之ㄅ 答案

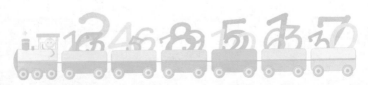

63 三環填數 ★☆☆

請將 1～10（部分數已填）分別填入下面圖中的空格內，
使每個圓環上的數之和都得 25。

你來試一試，能找出答案嗎？

63 三環填數 答案

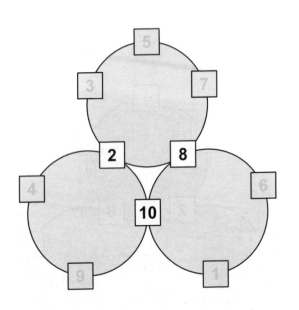

64 兩種答案 ★☆☆

請將 1、3、4、5、8、11 分別填入下面圖中的空格內，

使每個圓環上的數之和都得 24。

你來試一試，能找出兩種答案嗎？

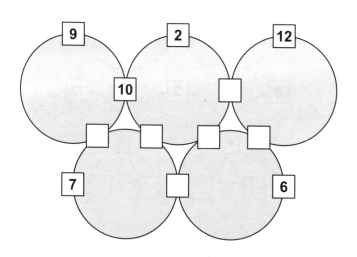

64 兩種答案 答案

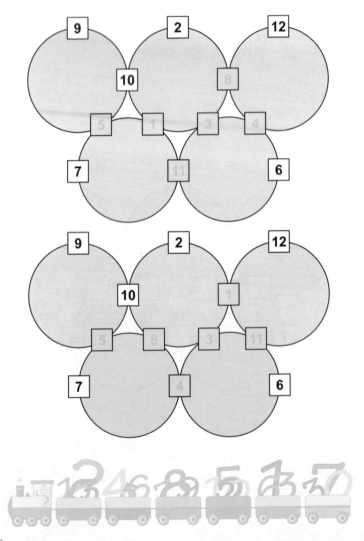

65 環環相扣之 1　　　　　　　　★★☆

請將 1～9（部分數已填）填入空格處，使每個圓內的數之和都得 17。

試試看，你能完成嗎？

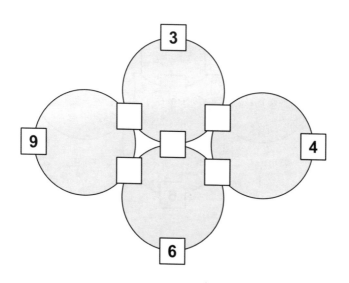

65 環環相扣之 | 答案

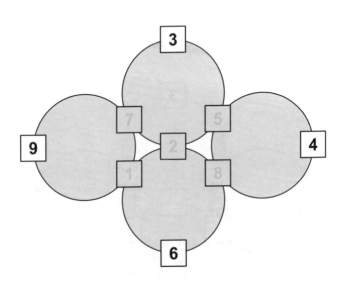

66 環環相扣之 2 ★★☆

請將 1～9（部分數已填）填入空格處，使每個圓內的數之和都得 17。

試試看，你能完成嗎？

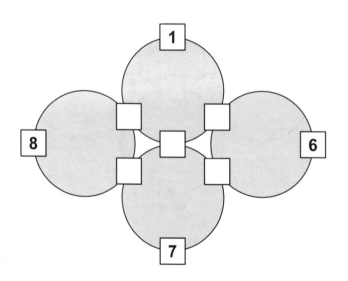

66 環環相扣之 2 答案

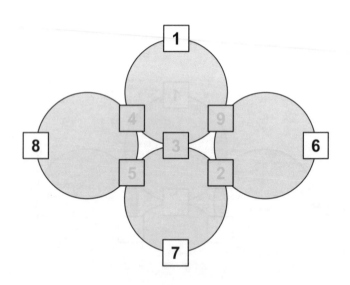

67 環環相扣之 3　　　　　　　　　　★★☆

請將 1～9（部分數已填）填入空格處，使每個圓內的數之和都得 17。

試試看，你能完成嗎？

67 ▸ 環環相扣之 3 答案

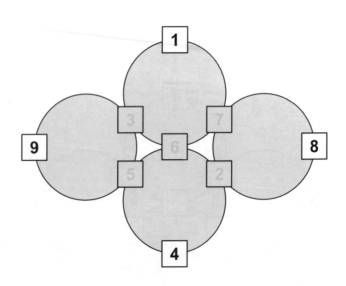

68▶ 環環相扣之 4 ★★☆

請將 1～9（部分數已填）填入空格處，使每個圓內的數之和都得 19。

試試看，你能完成嗎？

68▶ 環環相扣之４ 答案

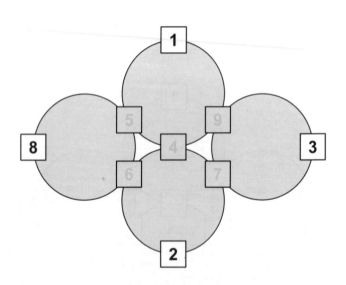

數學拾穗

蔡聰明　著

本書收集蔡聰明教授近幾年來在

《數學傳播》與《科學月刊》上所寫的文章，

再加上一些沒有發表的，經過整理就成了本書。

全書分成三部分：算術與代數、數學家的事蹟、歐氏幾

何學。

找到一個觀點將一些數學的公式或定理統合起來，這是

數學的妙趣之一。